御刻三希堂石渠寶笈法帖第四冊

唐孫虔禮書

書譜卷上

吳郡孫過庭撰

夫自古之善書者漢魏有鍾張之絕晉末稱二王之妙王羲之云頃尋諸名書鍾張信為絕倫其餘不足觀

三希堂法帖

孙虔礼·书谱卷上

（草书内容，释文略）

遁古，淳而不質，今文質三文，妒因俗乃懷。
質以代興，妍因俗易。雖書契之作，適以記言，而淳醨一
遷，質文三變，馳騖沿革，物理常然。貴能古不乖時，

不同弊，所以
淩夷之弊，原
宜更夏玉轢於
積其點畫，乃
成其字。曾不
傍窺尺牘，俯
習寸陰；引班
超以為辭，援
項籍而自滿

三希堂法帖

孙虔礼·书谱卷上

未详二公妙处也且元常专工于隶书百英兼精于草体子敬摭以之二美不逾其极

且立身扬名事资尊显胜母之里曾参不入以子爱之贤也且元常之懿众人犹或嗤

三希堂法帖

三希堂法帖

孫虔禮・書譜卷上

孫虔禮・書譜卷上

謝安素善尺牘，而輕子敬之書。子敬嘗作佳書與之，謂必存錄，安輒題後答之，甚以爲恨。安嘗問敬：「卿書何如右軍？」答云：「故當勝。」安云：「物論殊不爾。」子敬又答：「時人那得知。」敬雖權以此辭折安所鑒，自稱勝父，不亦過乎！且立身揚名，事資尊顯，勝母之里，曾參不入。以子敬之豪翰，紹右軍之筆札，雖復粗傳楷則，實恐未克

三希堂法帖

三希堂法帖

孙虔礼·书谱卷上

孙虔礼·书谱卷上

二四三

二四四

三希堂法帖

三希堂法帖

孙虔礼·书谱卷上

孙虔礼·书谱卷上

（右页）观夫悬针垂露之异，奔雷坠石之奇，鸿飞兽骇之资，鸾舞蛇惊之态，绝岸颓峰之势，临危据槁之形。或重若崩云，或轻如蝉翼。导之

（左页）则泉注，顿之则山安；纤纤乎似初月之出天崖，落落乎犹众星之列河汉；同自然之妙有，非力运之能成；信可谓智巧兼优，心手双畅，翰不虚动，下必有由。

三希堂法帖

三希堂法帖

孫虔禮·書譜卷上

孫虔禮·書譜卷上

二四七

二四八

三希堂法帖

三希堂法帖

孫虔禮·書譜卷上

孫虔禮·書譜卷上

二四九

二五〇

三希堂法帖

三希堂法帖

孫虔禮·書譜卷上

孫虔禮·書譜卷上

三希堂法帖

三希堂法帖

孙虔礼·书谱卷上

孙虔礼·书谱卷上

三希堂法帖

三希堂法帖

孙虔礼·书谱卷上

孙虔礼·书谱卷上

之美固擦以殊姿由是
乃akin為於不方
颇怪習之外鍾
有偏固
之末謂鍾

為疑筆書規傳
繫法弓好淑偏固
自雨逼鍾張二字
謂鍾張之餘乃
擅用之陈精其

三希堂法帖
三希堂法帖

孙虔礼·书谱卷上
孙虔礼·书谱卷上

三希堂法帖

孫虔禮·書譜卷上

三希堂法帖

孫虔禮·書譜卷上

傍通点画之情博究始終之理鎔鑄虫篆陶均草隷體五材之並用儀形不極象八音之迭起感會無方至若數畫並施其形各異衆点齊列為體互乖一点成一字之規一字乃終篇之準

三希堂法帖
三希堂法帖

孙虔礼·书谱卷上
孙虔礼·书谱卷上

三希堂法帖

三希堂法帖

孙虔礼·书谱卷上

孙虔礼·书谱卷上

三希堂法帖

三希堂法帖

孙虔礼·书谱卷上

孙虔礼·书谱卷上

三希堂法帖

三希堂法帖

孙虔礼·书谱卷上

孙虔礼·书谱卷上

三希堂法帖

三希堂法帖

孙虔礼·书谱卷上

孙虔礼·书谱卷上

二六九

二七〇

三希堂法帖

三希堂法帖

孙虔礼·书谱卷上

孙虔礼·书谱卷上

二七一

二七二

三希堂法帖

三希堂法帖

孙虔礼·书谱卷上

孙虔礼·书谱卷上

三希堂法帖

三希堂法帖

孙虔礼·书谱卷上

孙虔礼·书谱卷上

三希堂法帖

三希堂法帖

孫虔禮·書譜卷上 二七七

孫虔禮·書譜卷上 二七八

三希堂法帖

三希堂法帖

孫虔禮·書譜卷上

孫虔禮·書譜卷上

三希堂法帖

三希堂法帖

孙虔礼·书谱卷上

孙虔礼·书谱卷上

观夫悬针垂露之异，奔雷坠石之奇，鸿飞兽骇之资，鸾舞蛇惊之态，绝岸颓峰之势，临危据槁之形，或重若崩云，或轻如蝉翼，导之则泉注，顿之则山安，纤纤乎似初月之出天涯，落落乎犹众星之列河汉，同自然之妙有，非力运之能成，信可谓智巧兼优，心手双畅，翰不虚动，下必有由

三希堂法帖

三希堂法帖

孙虔礼·书谱卷上

孙虔礼·书谱卷上

二八三

二八四

三希堂法帖

孙虔礼·书谱卷上

孙虔礼·书谱卷上

三希堂法帖

孙虔礼·书谱卷上

如初學分布但求平正既知平正務追險絕既能險絕復歸平正初謂未及中則過之後乃通會會之際人書俱老仲尼云五十

三希堂法帖

孙虔礼·书谱卷上

孙虔礼·书谱卷上

倘纵之逸情
权之仿佛形容
及乎涂之而成
必甲担危之出入
千万妙益孤旦通

草不兼真殆於专谨
真不通草殊非翰札
真以点画为形质
使转为情性
草以点画为情性
使转为形质
草乖使转不能成字
真亏点画犹可记文
回互虽殊大体相涉
故亦傍通二篆俯贯八分
包括篇章涵泳飞白
若毫釐不察则胡越殊风者焉
至如钟繇隶奇张芝草圣
此乃专精一体以致绝伦
伯英不真而点画狼藉
元常不草使转纵横
自兹己降不能兼善者
有所不逮非专精也
虽篆隶草章工用多变
济成厥美各有攸宜
篆尚婉而通

三希堂法帖

三希堂法帖

孙虔礼·书谱卷上

孙虔礼·书谱卷上

三希堂法帖

三希堂法帖

孫虔禮·書譜卷上

孫虔禮·書譜卷上

內涵筋骨鋒折挫於
毫芒顯豪纖於規矩之意
尚精推之意姿其以況
不可以為不精乎
新湫不敢至於控縱

之然未覩夫
之後已申乎躍飛之
搓突家尾四蹊遺
與子橫當手之自籵
木之口當之筆也

三希堂法帖

三希堂法帖

孙虔礼·书谱卷上

孙虔礼·书谱卷上

二九五

二九六

三希堂法帖

三希堂法帖

孙虔礼·书谱卷上

孙虔礼·书谱卷上

二九七

二九八

荣竟趣习无取娄虑蒙沼深莳清彙而美任毛去偏云易秋惠寻难求晴学于不一家而一变未有能余俯之性也

便以为资深贤任务局径遁之通易任奉叉挺拔舒徊然敏手蓥柎构束终局于方规柔章徇柎残猛勇

三希堂法帖

三希堂法帖

孙虔礼·书谱卷上

孙虔礼·书谱卷上

三希堂法帖

三希堂法帖

孙虔礼·书谱卷上

孙虔礼·书谱卷上

妙殊之犹钟鼓陶均草隶铄乎柯之至用像形不尽象以夸之巧故宜尝方

傍通点画之情博究始终之理镕一字乃终篇之准违而不犯和而不同留

三希堂法帖

三希堂法帖

孫虔禮・書譜卷上

孫虔禮・書譜卷上

三〇五

三〇六

三希堂法帖

三希堂法帖

孙虔礼·书谱卷上

孙虔礼·书谱卷上

三〇七

三〇八

三希堂法帖

孫虔禮·書譜卷上

三希堂法帖

三希堂法帖

孙虔礼·书谱卷上

孙虔礼·书谱卷上

三一

三二

三希堂法帖

三希堂法帖

孙虔礼·书谱卷上

孙虔礼·书谱卷上

坐右之目习钟繇书楷帖而不表哉况之云小学而大遗之殆执

或重述旧章了无新意或乃就姆意轻雕措似目前孙即巧涉丹青末伎或义涉花来自憎鹅已非於姆之

三希堂法帖

三希堂法帖

孙虔礼·书谱卷上

孙虔礼·书谱卷上

御刻三希堂石渠寶笈法帖 第五冊

唐懷素書

三希堂法帖

三希堂法帖

三希堂法帖

懷素·論書帖

懷素·論書帖

三七

三八

三希堂法帖

怀素·论书帖

三希堂法帖
三希堂法帖

怀素·论书帖
怀素·论书帖

懷素書如以妙古雖惡意
颇逸于宴第化輕不知魏
晉法度坂也後人作學古隱
似擬饒不名古法不淺者

由奇淺者一覽此卷是素
衲俯中流出為當日見以不
社及之也
延祐五年十月廿三日為彥清
書翰林學士承旨榮祿大夫知制誥

三希堂法帖

唐柳公权书

柳公权·蒙诏帖（传）

三三三

三三四

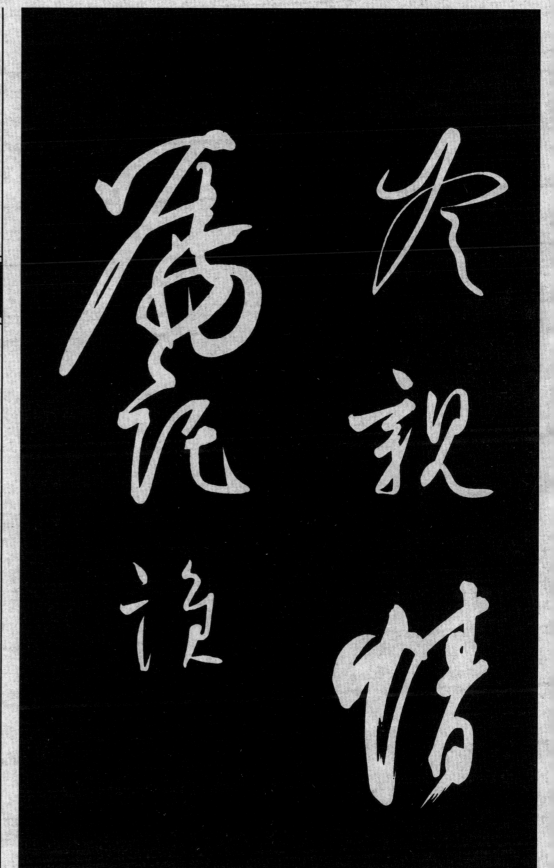

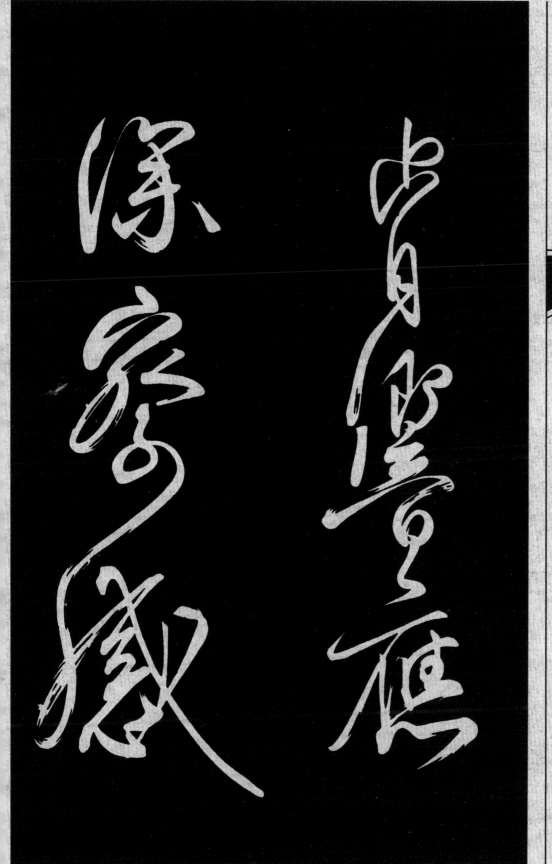

三希堂法帖

三希堂法帖

柳公权·蒙诏帖（传）

柳公权·蒙诏帖（传）

三二五

三二六

三希堂法帖

三希堂法帖

柳公权·蒙诏帖（传）

无名氏·临右军东方先生画赞

三二七

三二八

险中生态力奔

唐临右军书

寓倩平原厭次人也魏建安中分次以又為郡
人為先生事漢武帝漢書具載畔博達思周變
通以為濁世不可以富位苟出不以直道也故頡抗
以傲世三不可以乗訓故匡諫　不可以久
安也故談諧以取容絜其道而我其跡清其質而
不為即進退而不離羣若乃
博物觸類多能合變以明　讚以知來　典

三希堂法帖

三希堂法帖

无名氏·临右军东方先生画赞

无名氏·临右军东方先生画赞

无名氏·临右军东方先生画赞

八荅九丘陰陽圖緯之學百家眾流之論周給敏捷之辨枝佳覆逸之數經脉藥石之藝射御書計之術乃研精而究其理不習而盡其巧經目而諷於口過耳而闇於心夫其明濟開密苞含弘大淩轢卿相嘲哈豪桀戲萬乘若寮友視疇列如草芥雄節邁倫高氣蓋世可謂拔乎其萃遊方之外者也談者又以先生噓吸沖和吐故納新蟬蛻龍變棄世登仙神＊造化

乎其萃遊方之外者也談者又以先生噓吸沖

靈為星辰此又奇恠惚不可備論者也大人來此國儻自京都言歸定省觀先生之縣邑想之高風徘徊路寢見先生之遺像逍遙城郭觀生之祠宇慨然有懷乃作頌曰其辭曰

鳩 ； 先生肥遯居貞退弗終否之泰避榮臨世濯足稀古振纓涅而無滓既濁能清無滓伊何高明剋柔無能清伊何視浼若浮樂在必行慶因憂跨世淩時遠蹈獨遊瞻望往代爰想遐蹤遐

三希堂法帖

三希堂法帖

无名氏·临右军东方先生画赞

无名氏·临右军东方先生画赞

此庼人臨右軍畫赞

永和十二年五月十三日書與王敬仁

頌聲

有德罔不遺 靈天秩有禮 鑒孔明仿佛風塵用垂

莱弗除肅〻先生豈為是一〻弗刑遊〻青昔在

寝遺像在畾周 宇庭廓荒蕪榱棟傾落草

虛墓徒存 精靈永戢民思其軒祠宇斯立俳個寺

以徙容我來自東言適兹邑敬問墟墳佇原隰

生其道猶龍涂跡朝隱和而不同棲遲下位聊

跋唐人臨右軍像赞卷後

右軍小楷真蹟人間絕少世傳黃庭多惡札而樂毅

梁代摹書像赞非晉筆米海嶽審定豈容議耶文

皇書宗逸少當時自虞褚而下家臨戶學右軍衣鉢

遍天下然拘則乏趣蕩則蹊矩下筆往〻不逮前人今

必去唐又何當唐之去晉耶得唐人真書吳稱寶矣當

三希堂法帖

三希堂法帖

无名氏·临右军东方先生画赞

其食鱼必河之鲂乎嗟夫老夫髡矣追思往昔实劳
我心李观同书七日兴噫患其无骨蔡入鸿都观碣
十自不返嗟其出羣予于此卷不能无以云故纪之
洪武五年秋八月吉日翰林学士亚中大夫知
国史金华宋濂书
制诰无修

东方生像赞陶隐居丽称右
军有名之迹曰宋榻已如晨星

无名氏·临右军东方先生画赞

况唐人临东手唐人坡善书知时
必有唐以前榻下真迹无几者
之不能为唐临之名矣
首人言法书临摹有二摧摹帖如捍人作屋归造难具
準绳工独自异鉤帖如摹天名随所玉而息此善输
也二法皆莫善求唐人拔其吉右未逮学力更深用笔搨

董其昌观同观

三希堂法帖

三希堂法帖

无名氏·临右军东方先生画赞

无名氏·临右军东方先生画赞

鋒自然可以可貴是帖為唐臨右軍東方像贊其結束波
策若優孟之學孝坤鼓玉其隱動抱獨點瘠有
餘鋒韻不露信非唐人不能臻此余所見解宗伯家曹娥
碑本正與此帖相絞不必更證於宋家殿之也今在得晉
人真詠慈籍買之為希覲如宋學士以三俊興
龍軍昔年曾此之吳家仲雲令歸用微湯識跋諦
拔後
己酉良月新安晚學汪道會書於白門長千里

此卷自唐至今不知幾易主矣而歸之大
司空劉公儉亦桃花源中不知有漢何論
魏晉者耶即勿論東方像贊誰氏之子
茗勁有餘力追作者而宋潛溪學士題
跋數語興會軒翥乃無一筆不速肖右

三希堂法帖

三希堂法帖

无名氏·摭王氏万岁通天帖

无名氏·摭王氏万岁通天帖

唐摭王氏書

恶十代舟從伯祖晉右軍將軍羲之書

廿二月十三日羲之頓首
頓首須遣
孃母衰之痛摧剝

筆之神惡用是辯真贋較然逕乎又所
謂去其人而可矣
崇禎九年上元日南海陳子壯書

情不自勝奈何奈何因及悚塞不次王羲之表月十二日山陰

......十六日......

三希堂法帖
无名氏·橅王氏万岁通天帖
三三九

三希堂法帖
无名氏·橅王氏万岁通天帖
三四〇

三希堂法帖

三希堂法帖

无名氏·摹王氏万岁通天帖

无名氏·摹王氏万岁通天帖

惠十代封祖晋侍中卫将军荟书

三希堂法帖

无名氏·樵王氏万岁通天帖

三希堂法帖

三希堂法帖

无名氏·橅王氏万岁通天帖

无名氏·橅王氏万岁通天帖

三希堂法帖

三希堂法帖

无名氏·橅王氏万岁通天帖

无名氏·橅王氏万岁通天帖

胜，念痛慕不可任，
疏乃沙故异恶悬心两温，
热体为以食不吾摹芳兰
顷勿复数日还汉比自护
力不具獠摹书

思九代三从伯祖晋中书令宪侯献之书

廿九日敬之白昨遂不奉別怅
恨深体中复何如弟甚
顿勿不具敬之再拜

姚怀珍
满骞

三希堂法帖

三希堂法帖

三希堂法帖

无名氏·橅王氏万岁通天帖

无名氏·橅王氏万岁通天帖

无名氏·橅王氏万岁通天帖

太子舍人王琰
牒在職三載家貧仰希
江郢所統小郡謹牒
七月廿四日臣王僧虔啟

思六代從伯祖齊侍中㷝子慈書

三希堂法帖

无名氏·橅王氏万岁通天帖

唐怀充

三希堂法帖

三希堂法帖

无名氏·樞王氏万岁通天帖

无名氏·樞王氏万岁通天帖

三五三

三五四

三希堂法帖

三希堂法帖

无名氏·榻王氏万岁通天帖

无名氏·榻王氏万岁通天帖

三希堂法帖

三希堂法帖

无名氏·摹王氏万岁通天帖

右唐人摹王方慶萬歲通天進帖真蹟一卷金輪御朝始製十三字今帖歲月皆用其體唐紙

萬歲通天二年四月三日銀青光祿大夫行鳳閣侍郎同鳳閣鸞臺平章事臣王方慶進

无名氏·摹王氏万岁通天帖

荊古此又檇檇定帖授唐史天后嘗訪右軍筆
跡于方慶家方慶進者十卷凡二十有八人惟
羲獻見于此帖所謂十一代祖導十代祖洽九
代祖珣八代祖曇首七代祖僧綽六代祖仲寶
五代祖騫高祖規曾祖褒皆軼寫是時則天御
武成殿示羣臣仍令中書舍人崔融為寶章集
以敍其事復賜方慶寶泉述書賦刀謂當復賜
時后命盡榻本留內更加珍飾錦背歸當王氏
人到于今稱之故泉有順天發而永保先業從

三希堂法帖

无名氏·橅王氏万岁通天帖

人歓而不顧薫金之句有建隆新史館印蓋即當時摹取留内之本而昇之館中者建中靖國刻歸
祕閣續帖有
小璽幷穎儿印而三態備衆妙摹通天真亦非它帖可擬淳熙已亥歲　先君在郎省以一端石四畫軸易之韓莊敏家寶曰
洛石赤心以出寶圖燕挺雞晨即瑞製
書有奕王門南土葦腜厭其家琛陳于

无名氏·橅王氏万岁通天帖

君居摹王氏進帖岳氏具言始末
傳信傳寶為宜然雙鉤之法世久
無聞米南宫所謂下真蹟一等閣帖
除筆瀣之神匪臨伊葦史館之儲尚
其不誣
　　　　　倦翁岳　珂　書

三希堂法帖

无名氏・橅王氏万岁通天帖

右唐人雙鉤晉王右軍而下十帖乃倦翁謂即武后十号書林以為秘藏使以摹跡較之彼特土苴耳晉人風裁賴此以存具眼者當以予為知言好事之家不見唐摹不足以言知書者矣

方外張雨謹題

无名氏・橅王氏万岁通天帖

通天時昕摹留內府者通天抵今八百四十年而歸
墨完好如此唐人雙鉤世不多見況此又其精妙者
豈易得哉在今世當為唐法書第一也此帖承傳之
詳已具倦翁跋中但宋諸家評品略無論及者蓋自
建隆以來世藏天府至建中靖國入石始流傳人間
宜乎不為米黃諸公所賞也此書世藏岳氏元世在
其幾世孫仲遠處不知何時歸無錫華氏華有栖碧
翁彥清者讀書能詩多畜古法書名畫帖尾有春草
軒審是記即其印章今其裏孫夏字中甫者龕藏維

三希堂法帖

三希堂法帖

无名氏·㧑王氏万岁通天帖

摹書得在位置失在神氣此直
論下拔耳觀此帖雲花滿眼奕奕生
動并其用墨之意一一備具王氏家風
目䀌望長洲文徵明題時年八十有八
視秘閣續帖不啻過之夏其知所重哉嘉靖丁巳七
謹恐一旦失墜遂勒石以傳其摹刻之工極其精妙

杨凝式·夏热帖

五代楊凝式書

滿泄殆盡是必薛褉鍾銘京諸名手
渡鈎填廓豈云下真一等項庶常家
藏古人名跡雖多知无逾此父徵仲耄
年作蠅頭跋尤可寶也

萬曆壬子董其昌頌

三希堂法帖

杨凝式·夏热帖

三希堂法帖

杨凝式·夏热帖

右杨景度行书山谷有云俗书秖识兰亭面欲换凡骨无金丹谁知洛阳杨风子下笔便到乌丝阑房

前辈推重如此王钦若在祥符天既节尚有暇及此耶此帖绝无发风动气处尤可宝也大德五年七月十九日直寄道人鲜于枢获观信笔书

三希堂法帖

杨凝式·夏热帖

杨景度書出於人知見之表自非深於書者不能淺也此帖沈著而又蕭洒真奇跡可寶藏延祐丙辰歲十一月十三日吳興趙子昂題

香光謂宋四大家莫從楊少師津逮以造魯公之室此言非曾到毘盧頂者不能道夏热帖世無刻本雖半漫漶存者如雲中龍爪令人洞心駭目松雪困學兩跋具是平生佳書

張照敬記

昼寝乍興朝飢正甚忽蒙
簡翰猥賜盤飧當一葉
報秋之初乃韭花逞味之
始助其肥羜實謂珍羞充

腹之餘銘肌載切謹修伏
陳謝伏惟
鑒察謹狀

七月十一日 狀

三希堂法帖

楊凝式・韭花帖

三希堂法帖

杨凝式·韭花帖

宣和書譜載楊凝式心書韭花帖商旅般
渡紹興以厚價購得之相傳之於江南可與蔡
政淵西迴攜末相惠大德八年歲在甲辰三月初
吉集賢學士嘉議大夫兼樞家院判張晏

大德壬寅忠宣後人張晏嘗收

杨凝式·韭花帖

此帖元奎章閣舊畜也須賜與封巨
鹿王時公元社堂時王第 攜避通
許蘆氏里
國初希朱高祖文稿中有此題跋決唐

敬書

物無疑也令其孫瑒與其婿崔應奎秀才始售之聞被賜時有蘇武牧羊圖一玉壺印一今止存此帖云
正德壬申夏通許人賈希朱記

三希堂法帖
楊凝式·韭花帖

楊少師韭花帖米元章一見內正壽之家
余與葉黃詢見之秀於頂銕壹齋中六八未丁
丑八十子昆携邑山中老眼摩挲一岁明
淨
題楊少師韭花帖後 陳維儼記
春畦雨後蒾蔬甲五代風流映韭花八百年
來誰作祖十三行外自成家涪翁譽應埃
絕米老清評品格餘博雅翮翮張學士琳

三希堂法帖

杨凝式·韭花帖

韭花送果非差，腹鳕思学丽氣凌奉橘欲吞英與額上下若非神蔭定為蜀
葴妙蹟果非差腹鳕思動秋蔬歷歲經霜久未枯味塵名何重並柳低昂品不孤七百十年尚完美
崇禎十七年甲申冬至日朗父徐守和
韭花帖脆灸舊譜今觀真蹟風度瀟遠古
法遠逸歐虞後欲自作祖矣楊少師故是
參悟一流卓然見其道韻翩翩高邁裏

陽驚歡何怪寫余輩浮見與八百年神明
物良是大幸事周生兄鑒藏一何多奇時
倪遞菴同在座咀歎不能捨云
同社鏡汈韶識

五代楊凝式韭花帖名臭題識項元汁真賞
楊少師韭花帖董香光刻入鴻堂中者也

少時曾在平湖高文恪家見之今再入仙源自欽凡骨如故卷首有煙客奉常顓菴相國父子圖書知其曾貯西廬疏池騎縫

松雪印識宛然不特此帖閱七百餘年印褾綾二自元時到今矣東坡有云無一物為天公壽豈又云人生寄寓如逆旅之謂歟

三希堂法帖

三希堂法帖

杨凝式·韭花帖

杨凝式·韭花帖

三八一

三八二

乾隆五年九月張照敬識

御刻三希堂石渠寶笈法帖 第六冊

宋太宗書

三希堂法帖

宋太宗・敕蔡行

三希堂法帖

宋太宗・敕蔡行

三希堂法帖

三希堂法帖

宋太宗·敕蔡行

宋太宗·敕蔡行

省所上劄子辭免冤領

殿中省事具悉事不

三希堂法帖

三希堂法帖

宋太宗·敕蔡行

宋太宗·敕蔡行

三八七

三八八

久但雜以仰成職不

有總難以集序朕舉

三希堂法帖

三希堂法帖

宋太宗・敕蔡行

宋太宗・敕蔡行

三八九

三九〇

建綱領之

官使率厥

三希堂法帖

宋太宗・敕蔡行

切事繁而
貧衆以卿
踐更睃久
程宜困任

三希堂法帖

三希堂法帖

宋太宗·敕蔡行

宋太宗·敕蔡行

俾頗盾者寔出東來

乃願還獲謂殊見橋

三希堂法帖

宋太宗·敕蔡行

謹成命自朕於義母

宋太宗·敕蔡行

達示其益勵前修以

三希堂法帖

三希堂法帖

宋太宗・敕蔡行

宋太宗・敕蔡行

三九七

三九八

三希堂法帖

三希堂法帖

宋太宗·敕蔡行

宋太宗·敕蔡行

三九九

四〇〇

想宜知悉

十四日

三希堂法帖
三希堂法帖

宋太宗・敕蔡行
宋太宗・敕蔡行

四〇一
四〇二

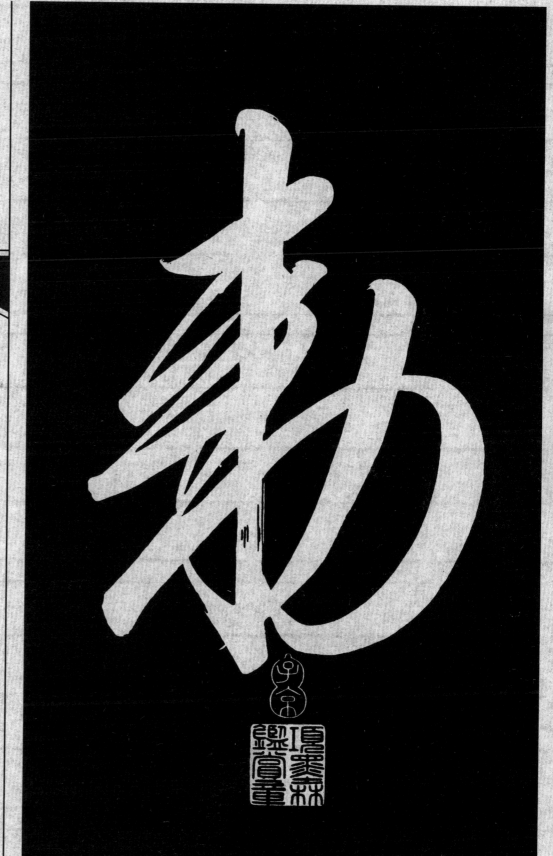

三希堂法帖

宋太宗·敕蔡行

宋太宗·敕蔡行

元祐三年五月廿六日給事鄭 拜觀

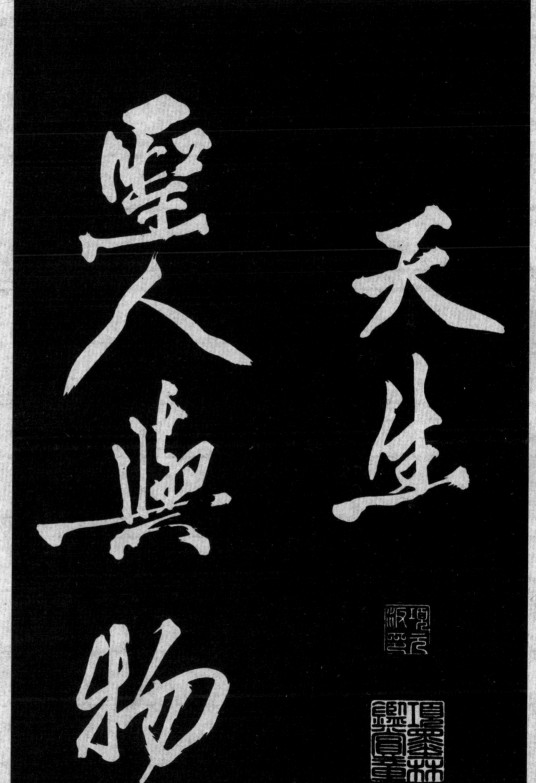

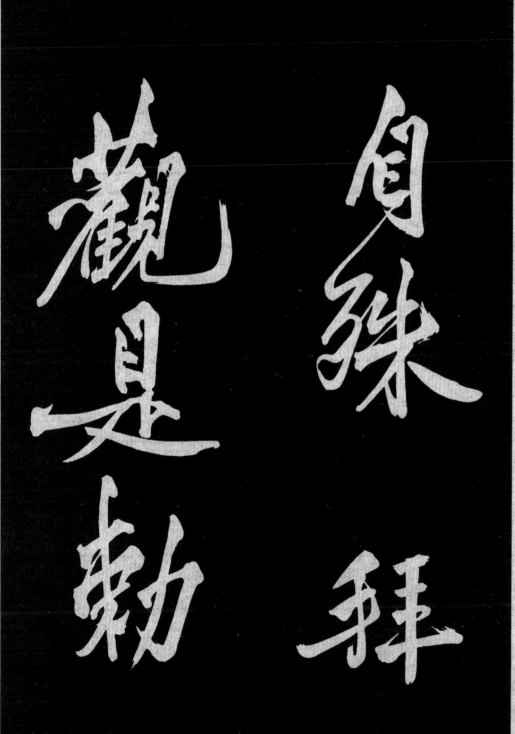

三希堂法帖

三希堂法帖

宋太宗・敕蔡行

宋太宗・敕蔡行

四〇五

四〇六

盡可見

卿行公往

當朝勣

續大著

三希堂法帖

三希堂法帖

宋太宗・敕蔡行

宋太宗・敕蔡行

四〇七

四〇八

三希堂法帖

三希堂法帖

宋太宗·敕蔡行

宋太宗·敕蔡行

四〇九

四一〇

寵以為不

宣廣是

望之威于

薄其德

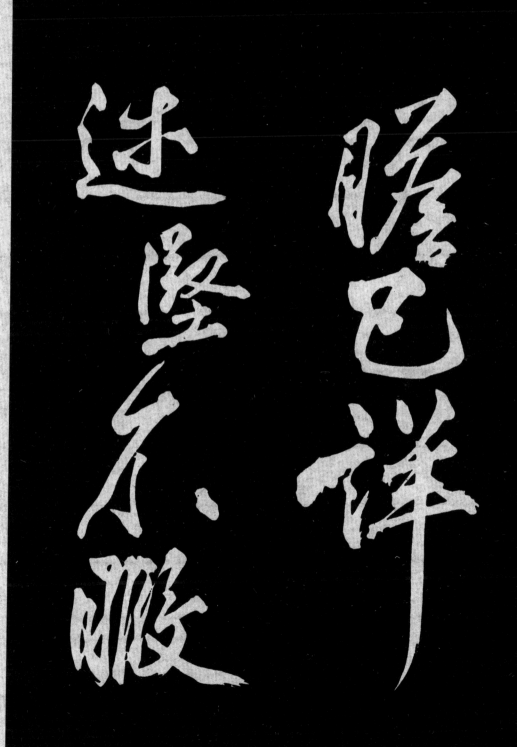

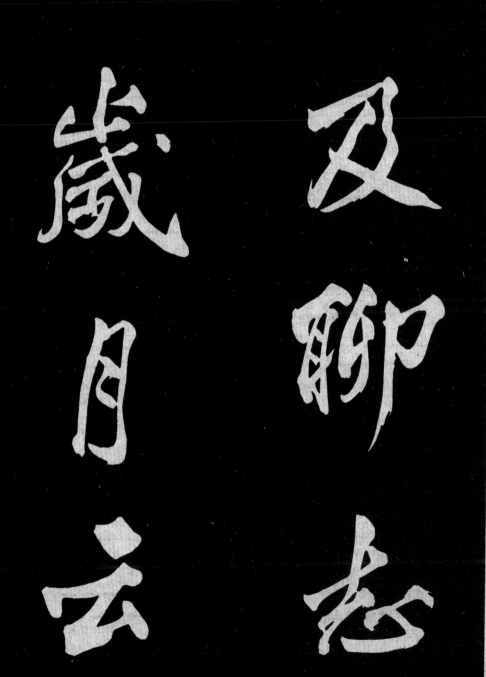

三希堂法帖

三希堂法帖

宋太宗・敕蔡行

宋太宗・敕蔡行

四一一

四一二

三希堂法帖

三希堂法帖

宋太宗・敕蔡行

宋太宗・敕蔡行
四三

四四

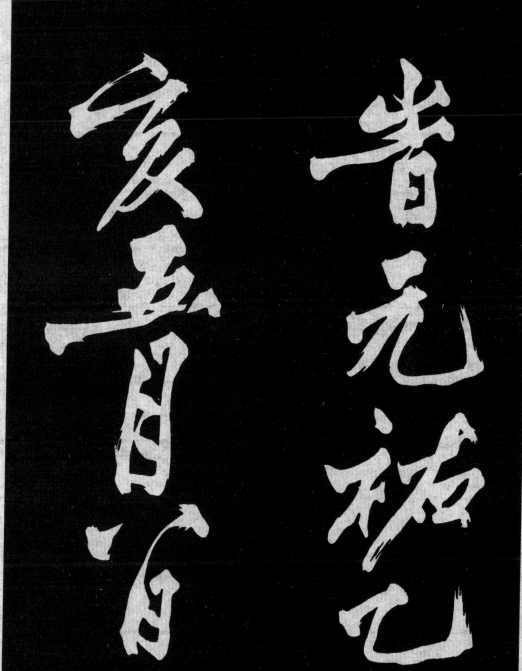

三希堂法帖

宋高宗·千字文

宋高宗書

千字文

天地元黃宇宙洪荒日月盈
昃辰宿列張寒來暑往秋收
冬藏閏餘成歲律呂調陽
雲騰致雨露結為霜金生麗
水玉出崑岡劍號巨闕珠稱
夜光菓珍李柰菜重芥薑
海鹹河淡鱗潛羽翔龍師
火帝鳥官人皇始制文字

三希堂法帖
三希堂法帖

宋高宗·千字文
宋高宗·千字文

三希堂法帖

三希堂法帖

宋高宗·千字文

宋高宗·千字文

特已長信使可覆器欲難
墨悲絲染詩讚羔羊
景行維賢剋念作聖德建
名立形端表正空谷傳聲虛
堂習聽禍因惡積福緣善

廣尺璧非寶寸陰是競
資父事君曰嚴與敬孝
當竭力忠則盡命臨深履
薄夙興溫凊似蘭斯馨如
松之盛川流不息淵澄取映容

三希堂法帖

宋高宗·千字文

迁美慎終宜令榮業所基籍
甚無竟學優登仕攝職
從政存以甘棠去而益詠樂
殊貴賤禮別尊卑上和下睦

夫唱婦隨外受傅訓入奉
母儀諸姑伯叔猶子比兒
孔懷兄弟同氣連枝交友
投分切磨箴規仁慈隱惻
造次弗離節義廉退顛

沛匪虧性靜情逸心動神
疲守真志滿逐物意移
堅持雅操好爵自縻都邑
華夏東西二京背邙面
洛浮渭據涇宮殿盤鬱

樓觀飛驚圖寫禽獸畫
綵仙靈丙舍傍啟甲帳對
楹肆筵設席鼓瑟吹笙升
階納陛弁轉疑星右通廣
內左達承明既集墳典亦

三希堂法帖

三希堂法帖

宋高宗・千字文

宋高宗・千字文

聚英杜藁鍾隸漆書
壁經府羅將相路俠槐卿
戶封八縣家給千兵高冠
陪輦驅轂振纓世祿侈富
車駕肥輕策功茂實勒碑刻

銘磻溪伊尹佐時阿衡奄
宅曲阜微旦孰營桓公匡合
濟弱扶傾綺迴漢惠說感
武丁俊乂密勿多士寔寧晉
楚更霸趙魏困橫假途滅虢

輶轂赴會盟何遵約法韓
弊煩刑起翦頗牧用軍
最精宣威沙漠馳譽丹青
九州禹跡百郡秦并嶽
宗泰岱禪主云亭鴈門紫

塞雞田赤城昆池碣石鉅野
洞庭曠遠綿邈巖岫杳冥
治本於農務茲稼穡俶載
南畝我藝黍稷稅熟貢
新勸賞黜陟孟軻敦素

三希堂法帖

三希堂法帖

宋高宗·千字文

宋高宗·千字文

史魚秉直庶幾中庸勞謙謹勅聆音察理鑑貌辨色貽厥嘉猷勉其祗植省躬譏誡寵增抗極殆辱近恥林皋幸即兩疏見機解組誰逼索居閑處沉默寂寥求古尋論散慮逍遙欣奏累遣慼謝歡招渠荷的歷園莽抽條枇杷晚翠梧桐早彫陳根委翳

四二九

四三〇

三希堂法帖

宋高宗・千字文

葉飄颻遊鵾獨運凌摩絳霄耽讀翫市寓目囊箱易輶攸畏屬耳垣牆具膳飡飯適口充腸飽飫烹宰饑厭糟糠親戚故舊老少異糧妾御績紡侍巾帷房紈扇圓潔銀燭煒煌晝眠夕寐藍筍象床絃歌酒讌接杯舉觴矯手頓足悅預且康嫡後嗣續

三希堂法帖

三希堂法帖

宋高宗·千字文

宋高宗·千字文

誅蒸嘗稽顙再拜悚懼恐
惶牋牒簡要顧答審詳
骸垢想浴執熱願涼驢騾
犢特駭躍超驤誅斬賊盜
捕獲叛亡布射遼丸嵇琴

阮嘯恬筆倫紙鈞巧任釣
釋紛利俗並皆佳妙毛施
淑姿工顰妍笑年矢每催
曦暉朗曜璇璣懸斡
晦魄環照指薪修祜永綏

三希堂法帖

三希堂法帖

宋高宗·千字文

宋高宗·洛神赋

吉劭矩步引領俯仰廊
廟束帶矜莊徘徊瞻眺
孤陋寡聞愚蒙等誚謂
語助者焉哉乎也
紹興二十三年歲次癸
酉二月初十日御書院
書

洛神赋
黄初三年余朝京師

四三五

四三六

三希堂法帖

宋高宗·洛神赋

遠濟洛川古人有言斯水之神名曰宓妃感宋玉對楚王神女之事遂作斯賦睹一麗人于巖之畔余告之曰爾有覿於彼者乎彼何人斯若此之豔也御者對曰臣聞河洛之神名曰宓妃然則君王所見無迺是乎其狀若何臣願聞之余告之曰其形也翩若驚鴻婉若遊龍榮曜秋菊華茂春松髣髴兮若輕雲之蔽月飄颻兮若流風之迴雪遠而望之皎若太陽升朝霞迫而察之灼若芙蕖出淥波穠纖得衷脩短合度肩若削成腰如約素延頸秀項皓質呈露芳澤無加鉛華弗御雲髻峨峨脩眉聯娟丹唇外朗皓齒內鮮明眸善睞靨輔承權瑰姿豔逸儀靜體閑柔情綽態媚於語言

三希堂法帖

三希堂法帖

宋高宗·洛神賦

宋高宗·洛神賦

四三九

四四〇

人于巖之畔乃援御者而告之曰爾有覿於彼者乎彼何人斯若此之艷也御者對曰臣聞河洛之神名曰宓妃然則君王之所見也無乃是乎

其形也翩若驚鴻婉若遊龍榮耀秋菊華茂春松髣髴兮若輕雲之蔽月飄颻兮若流風之迴雪遠而

三希堂法帖

宋高宗·洛神賦

宋高宗·洛神賦

睹一麗人于巖之畔乃援御者而告之曰爾有覿於彼者乎彼何人斯若此之艷也御者對曰臣聞河洛之神名曰宓妃然則君王所見無迺是乎其狀若何臣願聞之余告之曰其形也翩若驚鴻婉若遊龍榮曜秋菊華茂春松髣髴兮若輕雲之蔽月飄颻兮若流風之迴雪遠而望之皎若太陽升朝霞迫而察之灼若芙蕖出淥波襛纖得衷修短合度肩若削成腰如約素延頸秀項皓質呈露芳澤無加

三希堂法帖
三希堂法帖

宋高宗·洛神赋
宋高宗·洛神赋

图被罗衣之璀璨兮珥瑶碧之华琚戴金翠之首饰缀明珠以耀躯践远游之文履曳雾绡之轻裾微幽兰之芳蔼兮步踟蹰于山

隅於是忽焉纵体以遨以嬉左倚采旄右荫桂旗攘皓腕于神浒兮采湍濑之玄芝余情悦其淑美兮心振荡而不怡无良媒以接欢兮

三希堂法帖
三希堂法帖

宋高宗·洛神賦
宋高宗·洛神賦

四四五
四四六

余告之曰其形也翩若驚鴻婉若遊
龍榮曜秋菊華茂春松髣髴兮若輕
雲之蔽月飄颻兮若流風之迴雪遠
而望之皎若太陽升朝霞迫而察之
灼若芙蕖出淥波穠纖得衷修短合
度肩若削成腰如約素延頸秀項皓
質呈露芳澤無加鉛華弗御雲髻峨
峨修眉聯娟丹唇外朗皓齒內鮮明
眸善睞靨輔承權瓌姿艷逸儀靜體
閑柔情綽態媚於語言奇服曠世骨
像應圖披羅衣之璀粲兮珥瑤碧之
華琚戴金翠之首飾綴明珠以耀軀
踐遠遊之文履曳霧綃之輕裾微幽
蘭之芳藹兮步踟躕於山隅於是忽
焉縱體以遨以嬉

三希堂法帖

三希堂法帖

宋高宗·洛神賦

宋高宗·洛神賦

四四七

四四八

（右幅）
而未翔。踐椒塗之郁烈，步蘅薄而流芳。超長吟以永慕兮，聲哀厲而彌長。爾乃眾靈雜遝，命儔嘯侶，或戲清流，或翔神渚，或採明珠

（左幅）
或拾翠羽。從南湘之二妃，攜漢濱之游女。歎匏瓜之無匹兮，詠牽牛之獨處。揚輕袿之猗靡兮，翳脩袖以延佇。體迅飛鳧，飄忽若神，凌波微步

三希堂法帖

三希堂法帖

宋高宗·洛神賦

宋高宗·洛神賦

三希堂法帖

三希堂法帖

宋高宗·洛神賦

宋高宗·洛神賦

於巖之畔乃援御者而告之曰爾有覿於彼者乎彼何人斯若此之艷也御者對曰臣聞河洛之神名曰宓妃然則君王所見無乃是乎其狀若何臣願聞之余告之曰其形也翩若驚鴻婉若游龍榮曜秋菊華茂春松髣髴兮若輕雲之蔽月飄颻兮若流風之迴雪遠而望之皎若太陽升朝霞迫而察之灼若芙蕖出淥波穠纖得衷修短合度肩若削成腰如約素延頸秀項皓質呈露芳澤無加鉛華弗御雲髻峨峨脩眉聯娟丹脣外朗皓齒內鮮明眸善睞靨輔承權瑰姿艷逸儀靜體閑柔情綽態媚於語言奇服曠世骨像應圖披羅衣之璀粲兮珥瑤碧之華琚戴金翠之首飾綴明珠以耀軀踐遠遊之文履曳霧綃之輕裾微幽蘭之芳藹兮步踟躕於山隅

三希堂法帖

宋高宗·洛神賦

宋高宗·洛神賦

高兮佳人迺情托象

於皇怪然美靈雜与収

形浮輕妄而上游淳長

川之上反里孤而増

羡尚灰而不寐沾緊

霜而至曙侖深之而

能鳷弓陽于東諸

攬躁亀而掁菜情怒

曙而不嗽吉

德壽殿書

三希堂法帖

三希堂法帖

宋高宗·洛神賦

四五五

四五六

崇禎癸酉九月廿五日宋獻獲觀于俞光

祿觀玩軒